乙瑛碑

中国碑帖高清彩色精印解析本

丁翱阳 编

浙江古籍出版社

图书在版编目（CIP）数据

乙瑛碑 / 丁翱阳编. –– 杭州：浙江古籍出版社，
2023.11

（中国碑帖高清彩色精印解析本）

ISBN 978-7-5540-2735-6

Ⅰ.①乙… Ⅱ.①丁… Ⅲ.①隶书–书法 Ⅳ.
①J292.113.2

中国国家版本馆CIP数据核字（2023）第190820号

乙瑛碑

丁翱阳　编

出版发行	浙江古籍出版社
	（杭州体育场路347号　电话：0571-85068292）
网　　址	https://zjgj.zjcbcm.com
责任编辑	张　莹
责任校对	张顺洁
封面设计	墨点字帖
责任印务	楼浩凯
照　　排	墨点字帖
印　　刷	湖北金港彩印有限公司
开　　本	889mm×1230mm　1/16
印　　张	3.75
字　　数	24千字
版　　次	2023年11月第1版
印　　次	2023年11月第1次印刷
书　　号	ISBN 978-7-5540-2735-6
定　　价	28.00元

简　介

　　《乙瑛碑》，又称《鲁相乙瑛请置孔庙百石卒史碑》《百石卒史碑》，立于东汉永兴元年（153）。碑高 198 厘米，宽 91.5 厘米，厚 22 厘米，无碑额，现藏于曲阜汉魏碑刻陈列馆。碑文隶书，共 18 行，满行 40 字，记载了鲁国前国相乙瑛请求为孔庙设置守庙百石卒史的相关文书。

　　《乙瑛碑》用笔方圆兼备，波磔分明，结体方正停匀，平正中有秀逸之气，具有很强的节奏感和韵律美，是汉隶成熟期的典型作品。《乙瑛碑》与《礼器碑》《史晨碑》并称为"孔庙三碑"，被历代书家所重视。清翁方纲称此碑"骨肉匀适，情文流畅"，方朔称此碑"方正沈厚，亦足以称宗庙之美"。初学者由此碑入手，更易于习得规矩，掌握隶书的用笔技巧和结构特征。

一、笔法解析

1. 起笔

《乙瑛碑》笔画的起笔以藏锋为主，偶有露锋。藏锋指逆锋起笔，将笔锋藏于笔画内部。露锋指顺锋入纸，将笔画的锋芒显露在笔画之外。

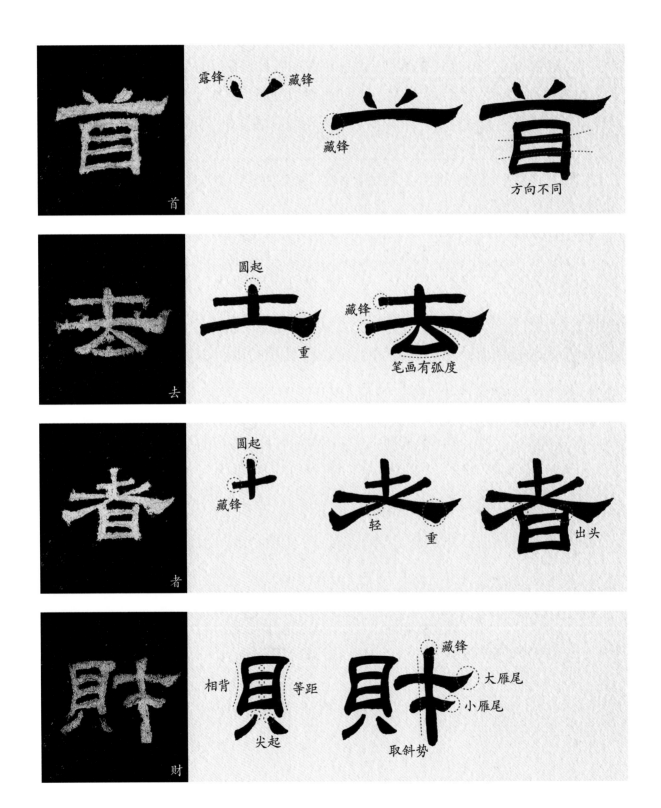

2.收笔

《乙瑛碑》笔画的收笔可分为两大类：一类为雁尾，又称磔笔，要顿笔出锋，形如大雁的尾巴；一类为自然收笔，笔锋稍驻即提笔，基本没有楷书收笔时的顿笔回锋。

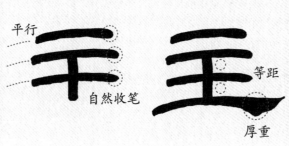

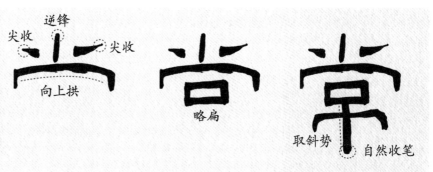

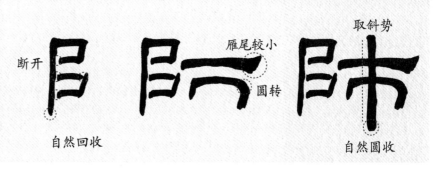

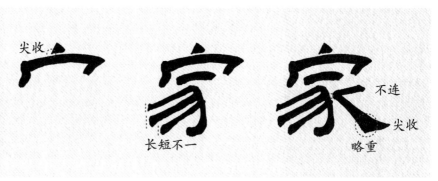

3. 转折

《乙瑛碑》中的转折方圆兼备，折笔有时由两笔完成，基本没有楷书提笔再顿笔的转折形态。

看视频

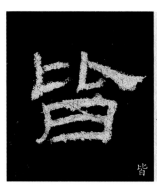

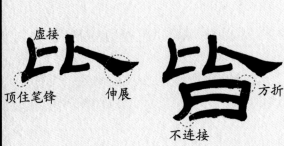

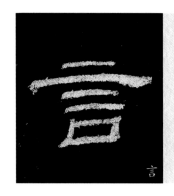

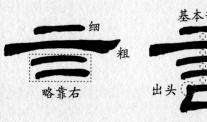

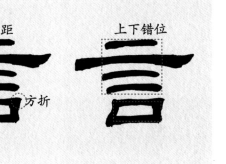

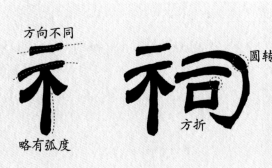

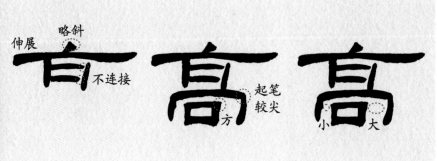

4. 撇画

《乙瑛碑》中的撇画，起收笔形态多样，书写时应兼顾弧度、长短、粗细与中侧锋的变化。

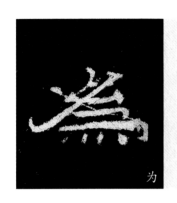 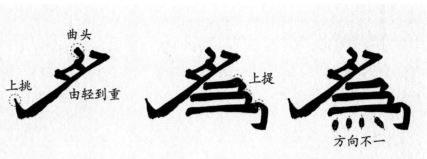

 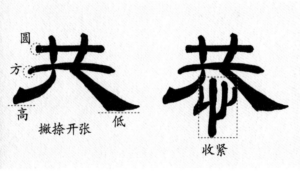

 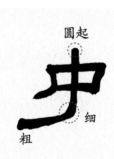 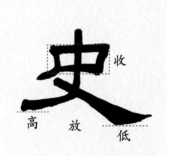

 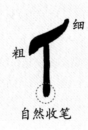 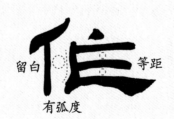

5. 雁尾

雁尾是隶书的标志性笔画，书写时应注意观察不同雁尾在长短、方向、粗细、方圆等方面的区别。

看视频

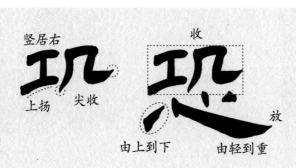

竖居右　　　　　　　　　　　收

上扬　　尖收　　　　　　　　　　放

由上到下　　　由轻到重

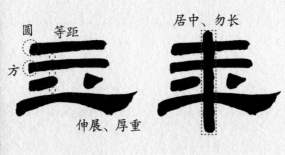

圆　等距　　　　　居中、勿长

方

伸展、厚重

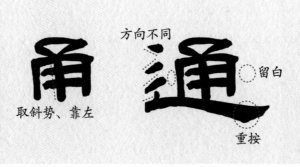

方向不同

留白

取斜势、靠左

重按

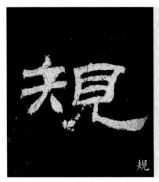

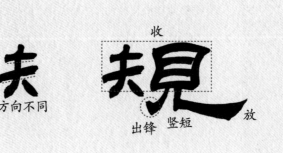

收

方向不同

出锋　竖短　　放

6. 钩画

《乙瑛碑》中钩画形态较少，其笔法并非楷书式的挑出，而是"送"出。

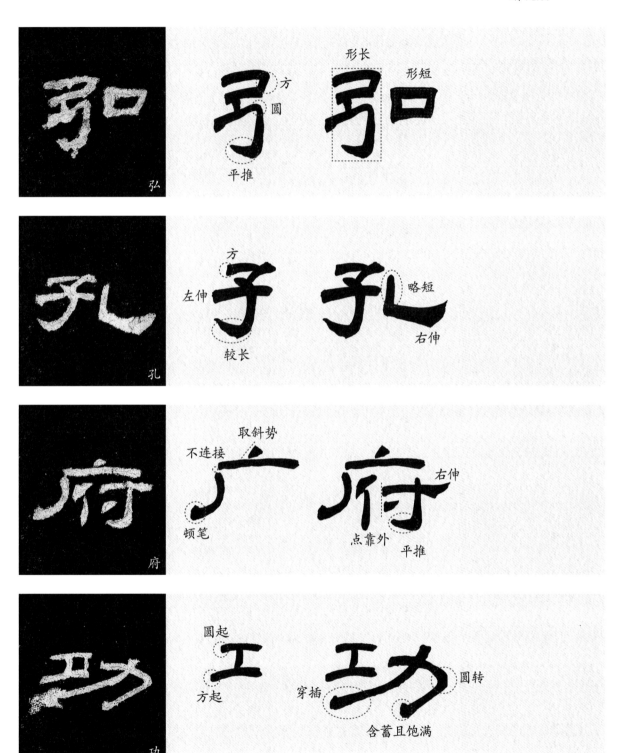

二、结构解析

1. 错位关系

《乙瑛碑》中的错位关系主要体现为上下部件左右错位，或左右部件上下错位。

看视频

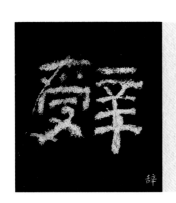 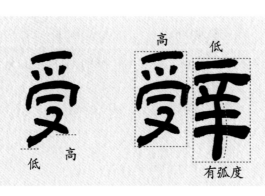

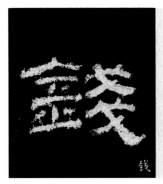 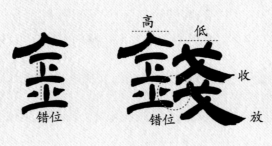

 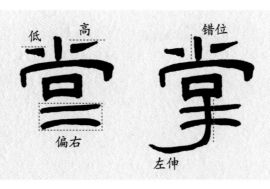

 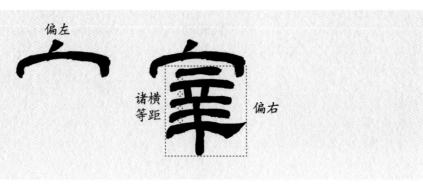

2. 穿插关系

穿插是指笔画伸入其他笔画间的空隙之中，这样可以使笔画间的联系更为紧密，并形成新的组合关系。穿插形式较多，如上下穿插、左右穿插等。在处理穿插关系时，要注意笔画之间的俯仰和疏密。

看视频

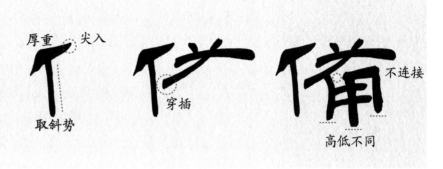

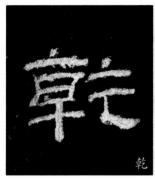
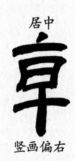
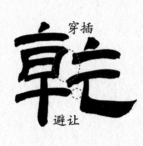

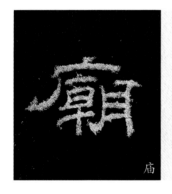

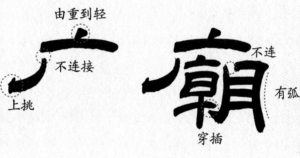

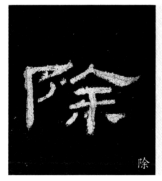

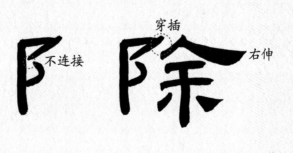

3. 收放关系

收放指字中笔画或部件之间伸缩聚散的关系，通过收放对比，字形
可以体现出更多的趣味和态势。

看视频

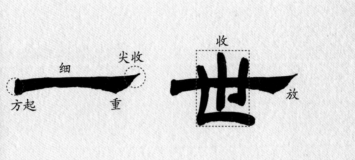

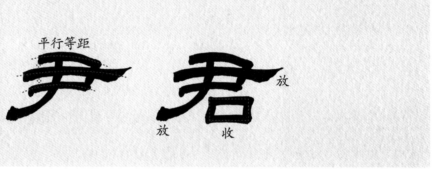

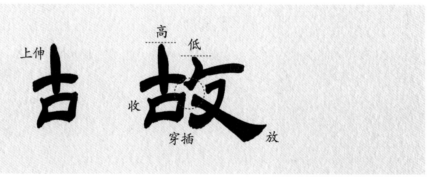

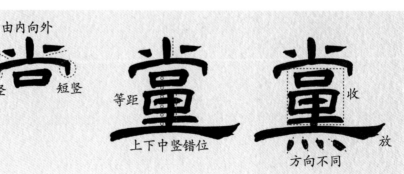

4. 欹正相生

欹，指倾斜。《乙瑛碑》中字的结构并非一律平正，某些字的结构平中见奇，险中求稳，欹正相生，造型生动。

看视频

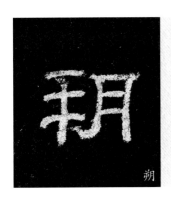

朔

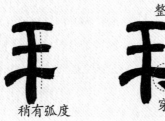

整体平正
不连
穿插
稍有弧度

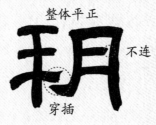

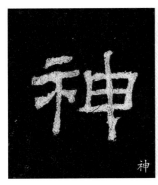

神

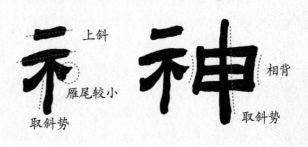

上斜
雁尾较小
取斜势
相背
取斜势

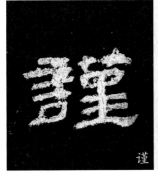

谨

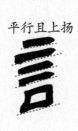

平行且上扬

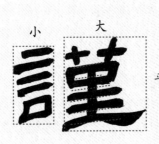

小
大
平行且上扬

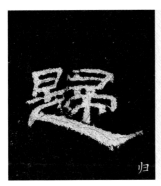

归

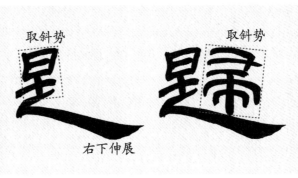

取斜势
右下伸展
取斜势

5. 计白当黑

白，指留白。隶书字形多数偏扁，但《乙瑛碑》的字内空间并不完全均等，留白空间有大有小，形成了疏密对比。

看视频

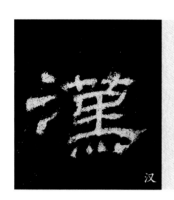

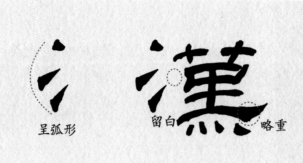

呈弧形　　留白　　略重

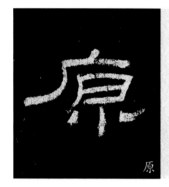

左倾
注意弧度　　左伸　　位置偏右　　留白疏朗

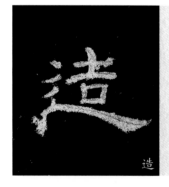

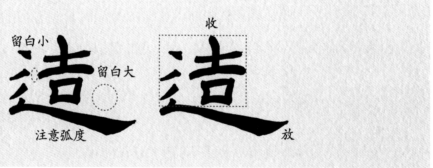

留白小　留白大　收
注意弧度　　放

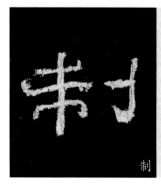

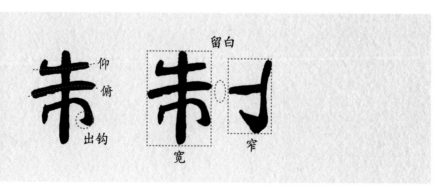

仰俯　　留白
出钩　　宽　　窄

12

三、章法与创作解析

《乙瑛碑》是汉隶成熟时期的代表作之一，其章法布局也是汉隶碑刻的典型形式，纵横成行，字距大于行距，这种章法特点成为后世隶书作品所遵循的重要章法规则。

创作隶书作品，不仅要考虑如何从隶书经典作品中获取养料和灵感，还要研究以何种形式才能充分展示出这件作品的美感。书者创作的以下几件隶书作品，主要参考了《乙瑛碑》的风格。

隶书中堂《兰亭序》，整体幅面的比例接近碑石，文字较多，因此选择与碑刻相近的章法，纵横成行，通行写满，落款与正文大小相同，整体端庄、茂密，体现出《乙瑛碑》一路汉碑的庙堂之气。作品字形以《乙瑛碑》风格为主，遇到《乙瑛碑》中没有的字，除借用原碑字局部进行组合之外，还可以参考《礼器碑》《史晨碑》等风格相近的碑刻。如这幅作品中的"盛"字出自《礼器碑》，"犹"字出自《史晨碑》。参考不同风格的汉隶，可以借鉴其造型，但使用《乙瑛碑》的笔法、线条来表现。如"外"字的造型出自《西峡颂》，"之"字的造型出自《张迁碑》。这样，作品字法既有出处，风格又能比较统一。

丁翔阳　隶书中堂　《兰亭序》

下面这件隶书中堂，内容为唐常建《题破山寺后禅院》。这件作品通过再现具有原碑典型风格的点画、偏旁和结构，来体现对《乙瑛碑》风格的取法。如"深"字的三点水、"通"字的走之旁等。《乙瑛碑》中没有的字，也尽量体现出《乙瑛碑》的结构特征，如"林"字体现了穿插关系，"入"字体现了收放关系，"钟"字体现了错位关系等。变化之处体现在对相同偏旁的不同处理，如"悦"和"惟"的竖心旁写法不同。此作品的落款与上一件中堂不同，用行草小字写双行款，且两行字高低错落，上下都形成不规则的留白。两方印章一为名章，一为闲章，一白一朱，上小下大，高度适宜。

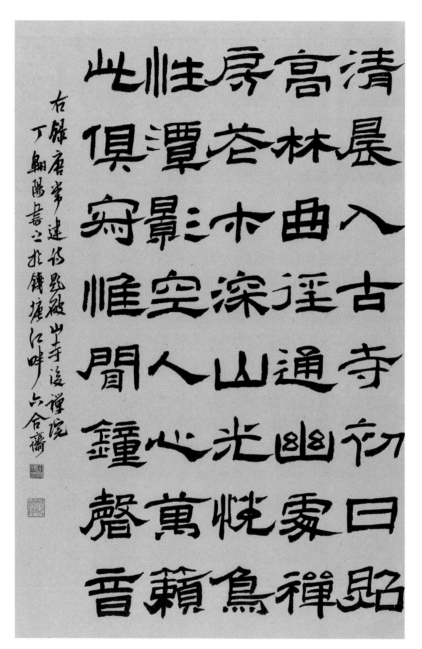

丁翱阳　隶书中堂　《题破山寺后禅院》

14

下面这件隶书横幅，内容为南宋张炎《风入松·酹惠山泉》词作。文中"年""时""神"等字取法《乙瑛碑》中的原字，有的字则是参考了《乙瑛碑》中某字的局部，如"朝"字参考了《乙瑛碑》中的"庙"字，"万"字的中下部参考了《乙瑛碑》中的"愚"字。只有深入、全面地学透一种碑帖，才能在创作中对此碑帖的点画和风格信手拈来，为我所用。当然，创作中遇到碑帖里的原字，并不需要百分之百地复制，而应该以作品整体和谐为前提，适当加以调整。

　　创作一幅书法作品，对形式的构思十分重要，很多细节都要考虑周到。如是否加题头、题头的位置、题头的书体与风格、折格还是画格、以何种笔画格、每行字数、落款位置、落款书体、印章的位置与大小等等。除此之外，还需积累创作经验，学习创作技巧。如遇到"涓涓""纷纷"等叠字，可以用两点代替叠字中的后一字，这样可使章法更加透气。

丁翱阳　隶书横幅　《风入松·酹惠山泉》

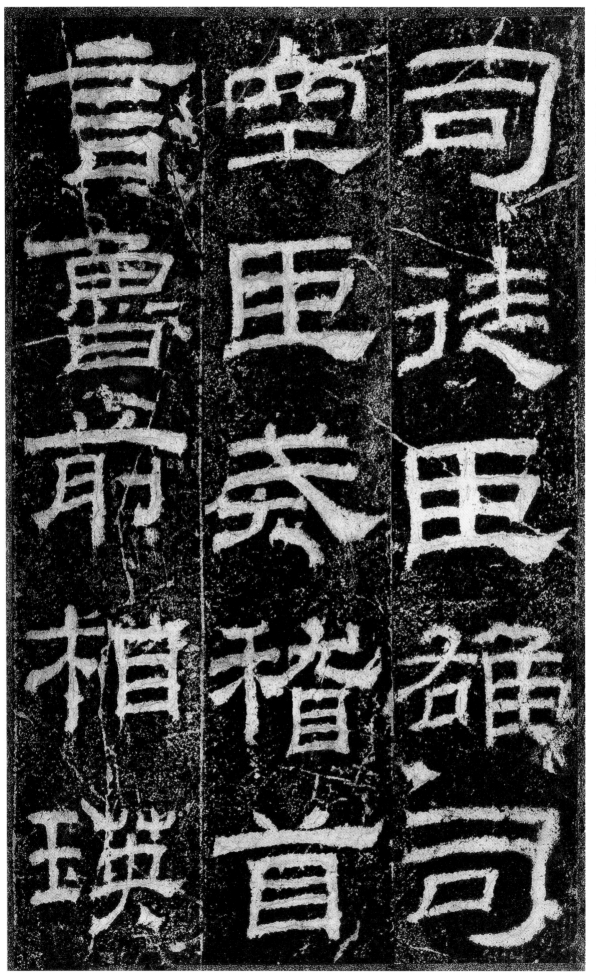

司徒臣雄。司空臣戒。稽首言。鲁前相瑛

书言。诏书崇圣道。勉学艺。孔子作春秋。

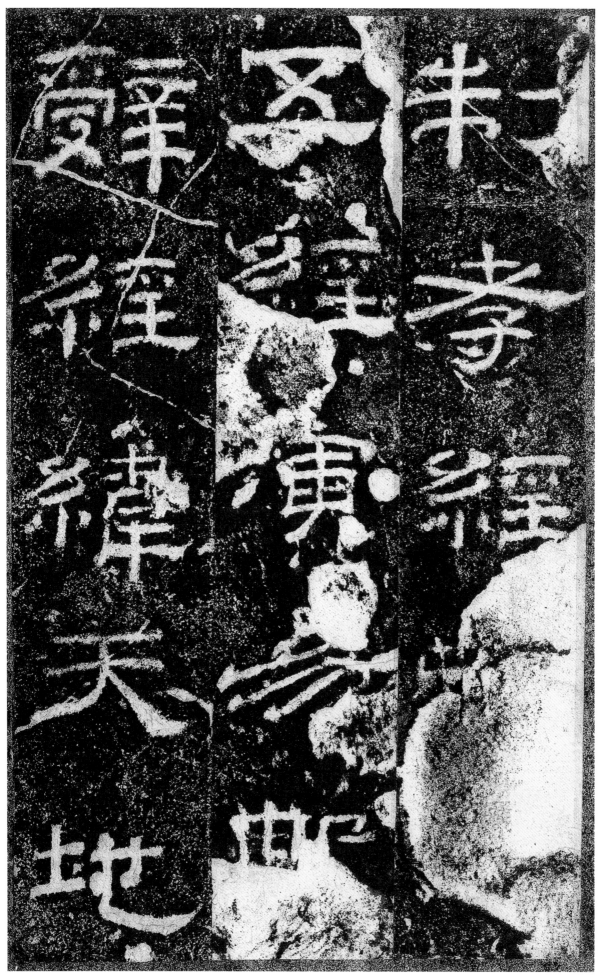

幽赞神明。故特立庙。褒成侯四时来祠。

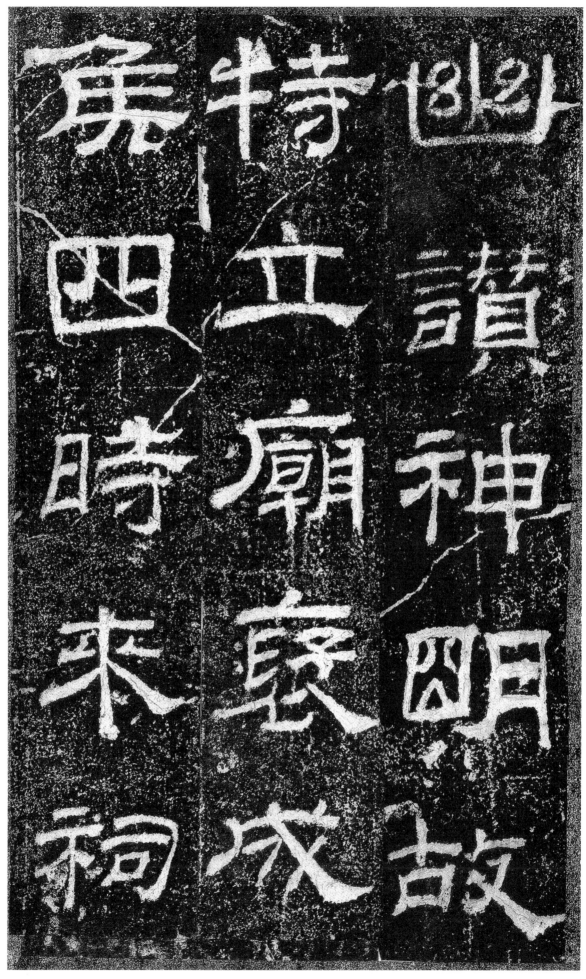

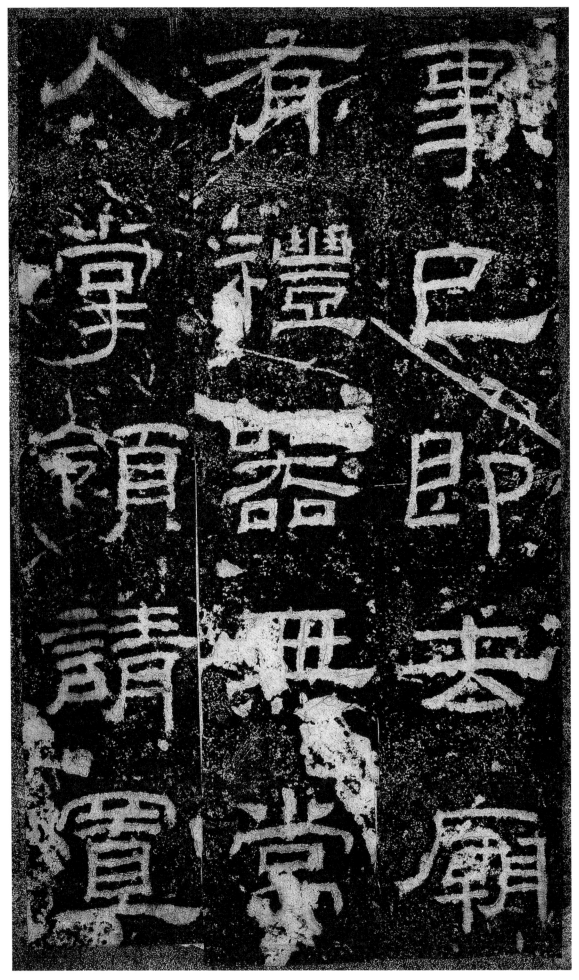

百石卒史一人。典主守庙。春秋飨礼。财

卒史

咅

卒

無

春

秋

主

守

饗

廟

食

禮

財

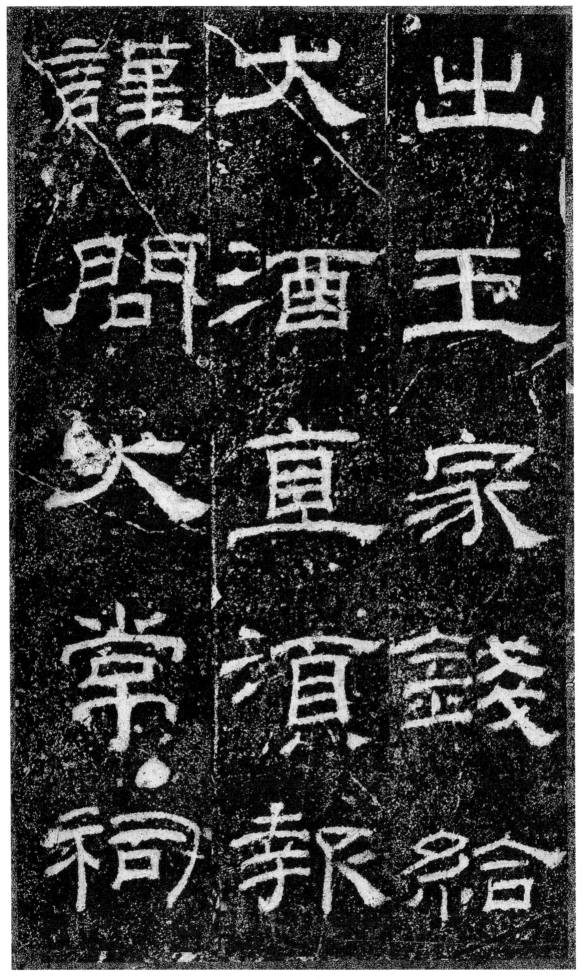

曹

郭

掾

宰

冯

辟

牟

对

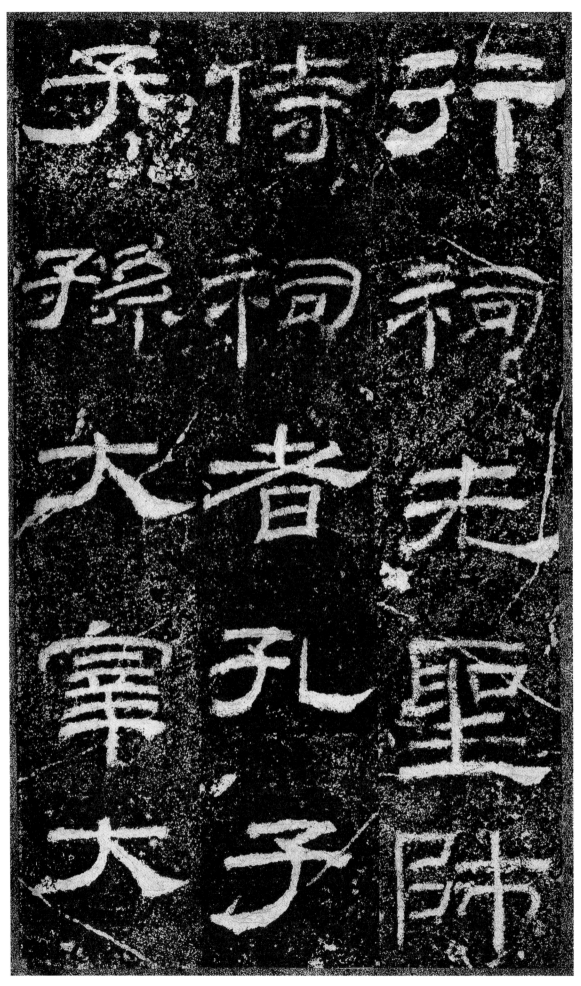

祝令各一人。皆备爵。大常丞监祠。河南

祝

令

各

一

人

皆

庙

爵

大

常

丞

临

祠

河

常

常

尹给牛羊豕鸡
马犬各一
大司农给米

大司农给米

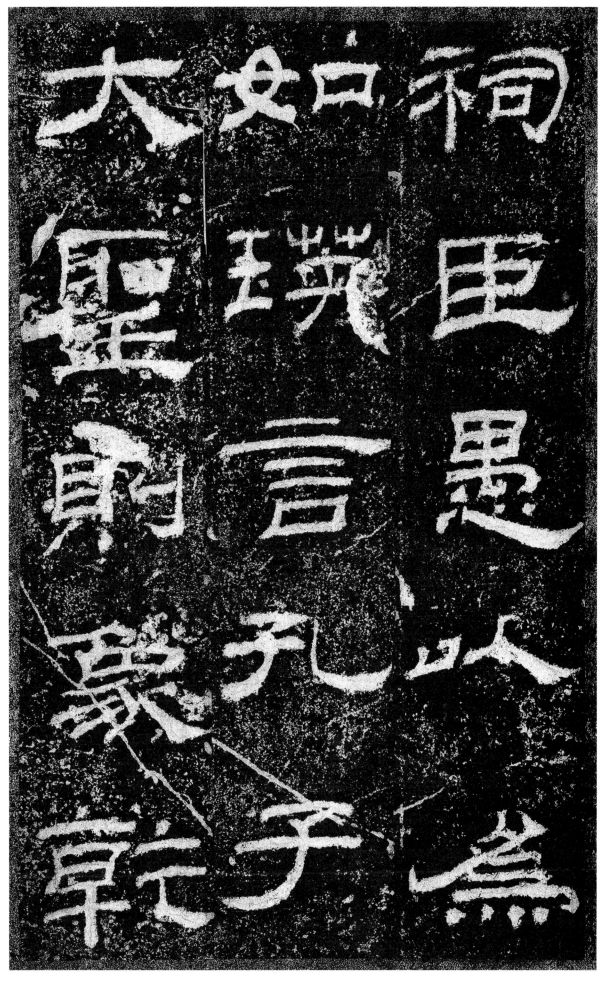

祠。臣愚以为如瑛言。孔子大圣。则象乾

27

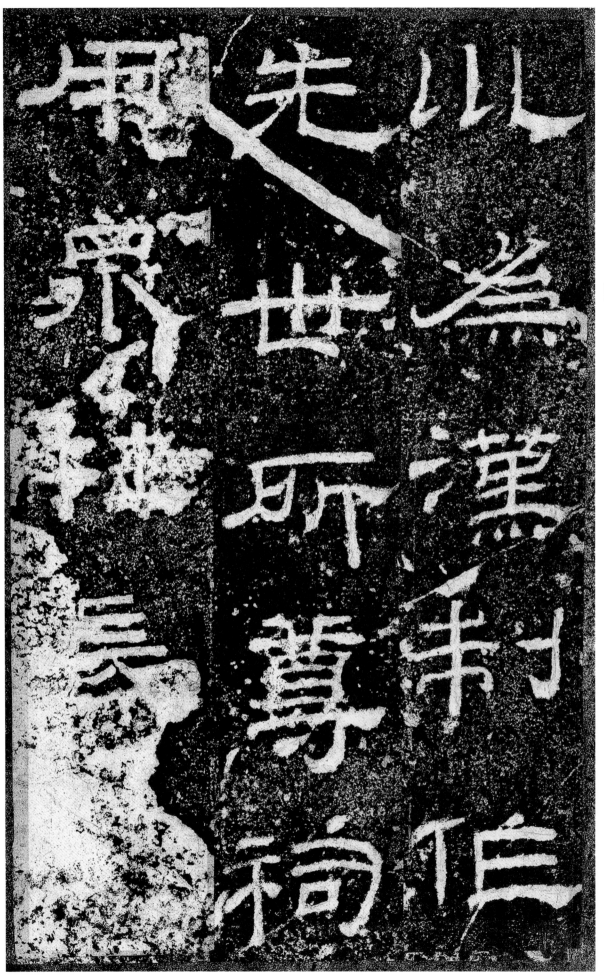

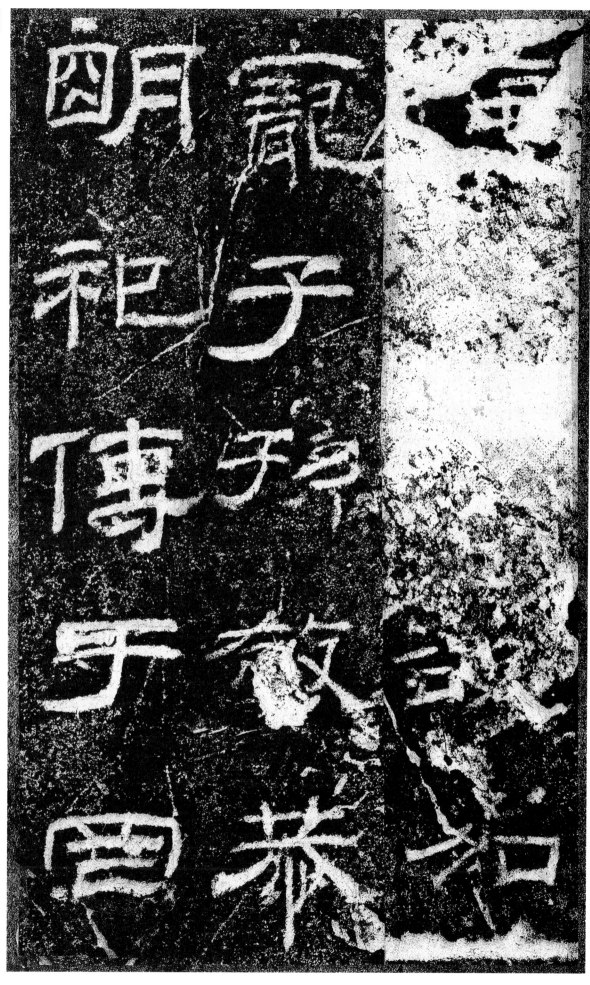

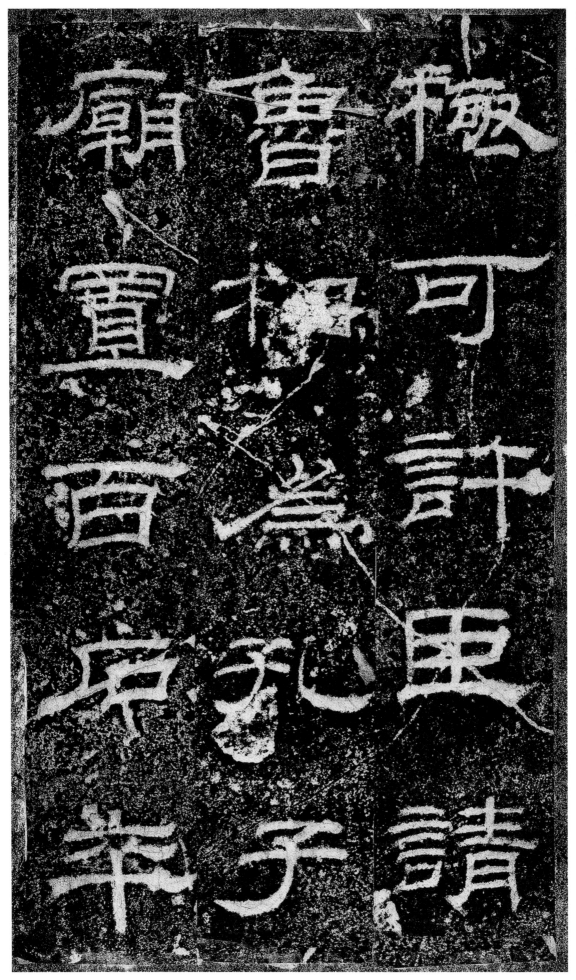

礼器

掌

史一人。掌领礼器。出王家钱。给犬酒直。

直

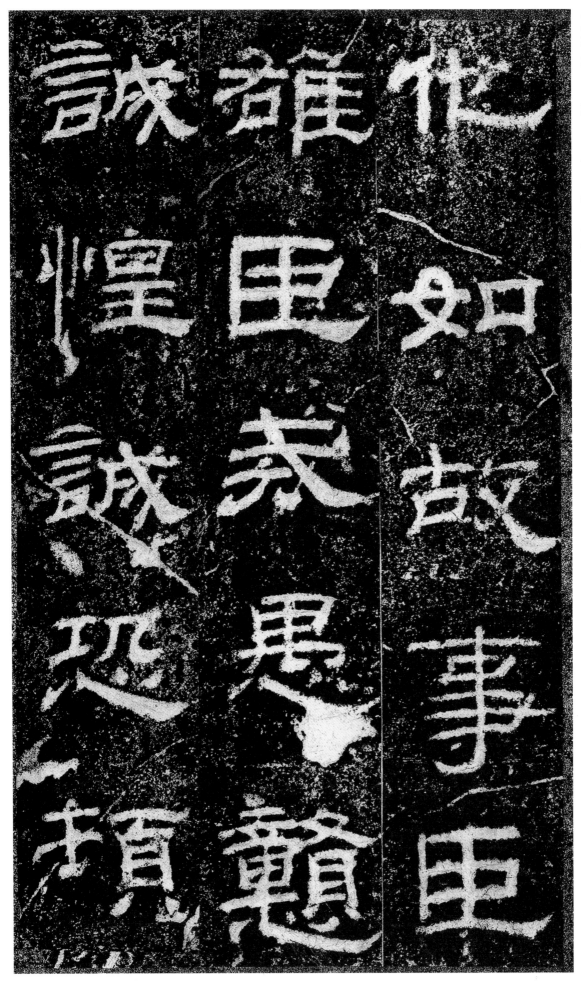

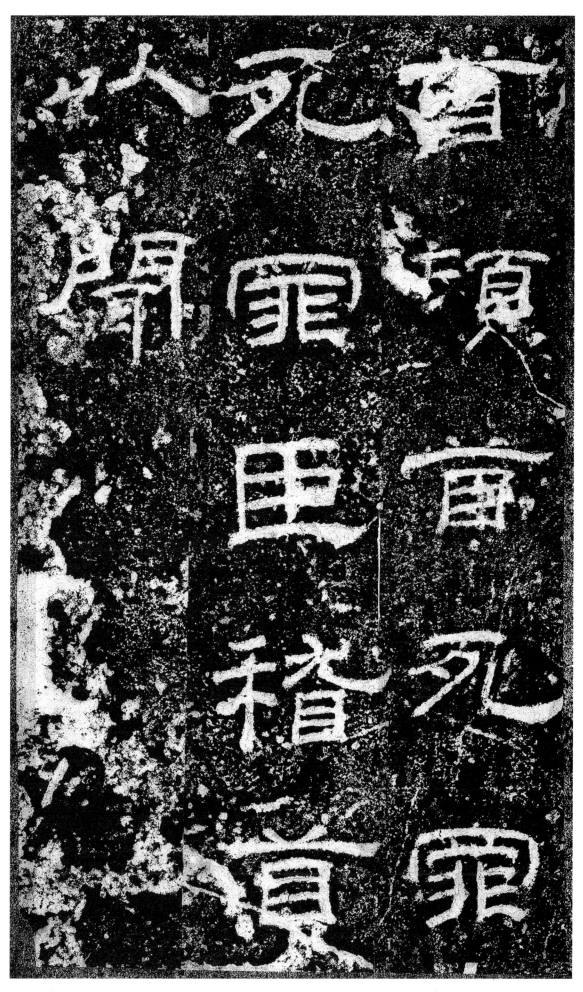

制曰可河南

子季高

司空公蜀郡成都赵戒。字意伯。元嘉三

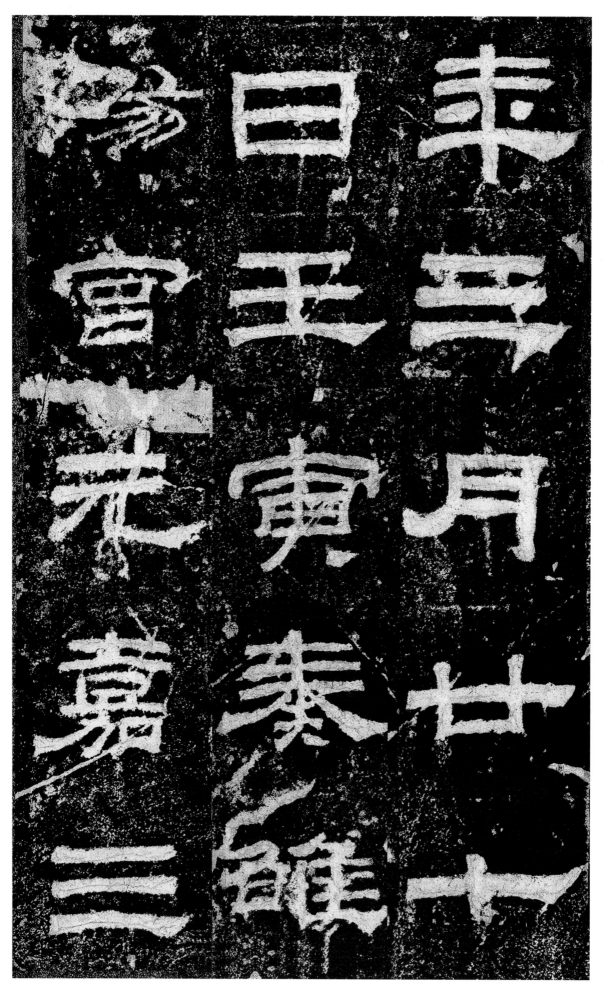

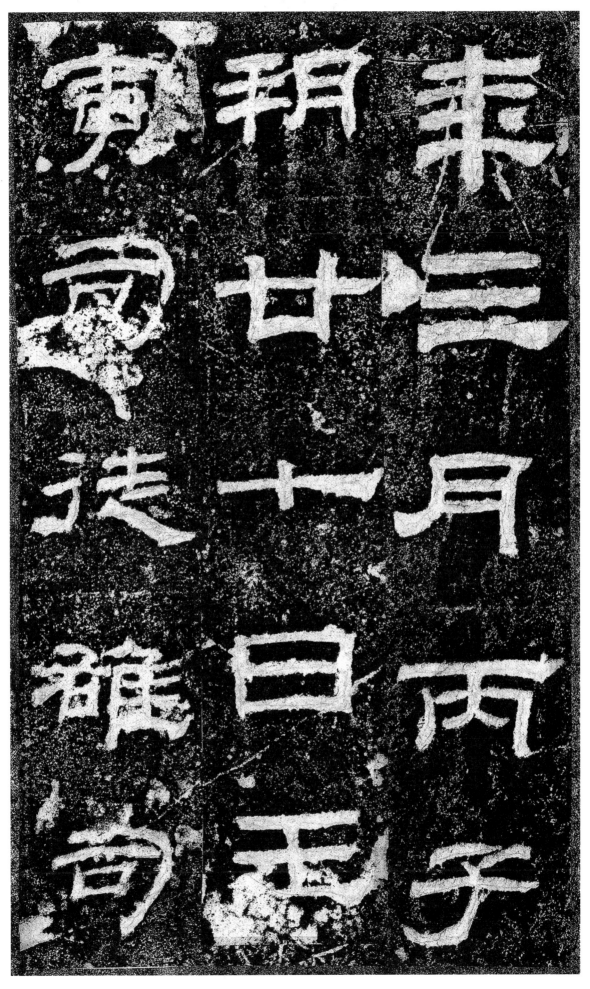

年三月丙子朔廿七日壬寅。司徒雄。司

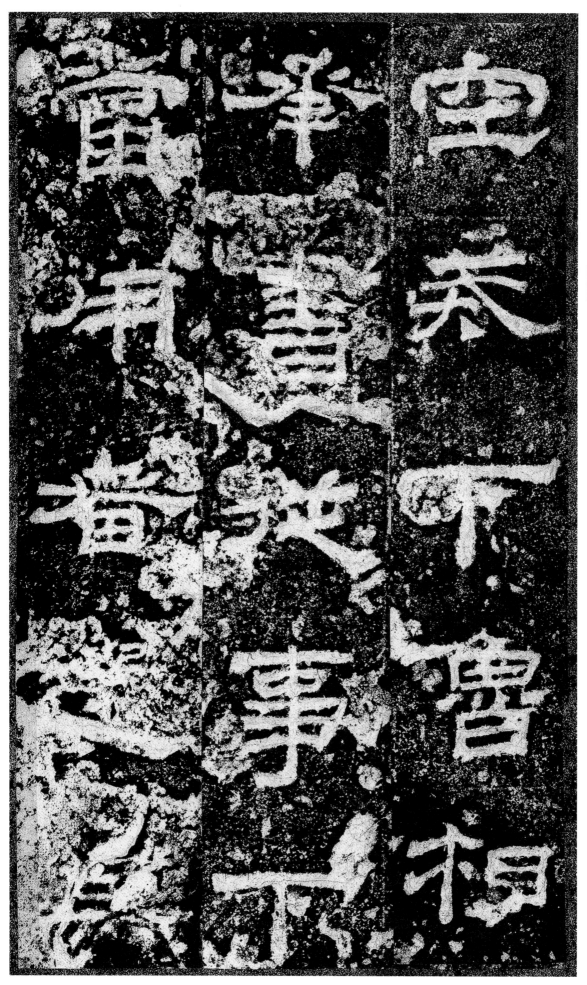

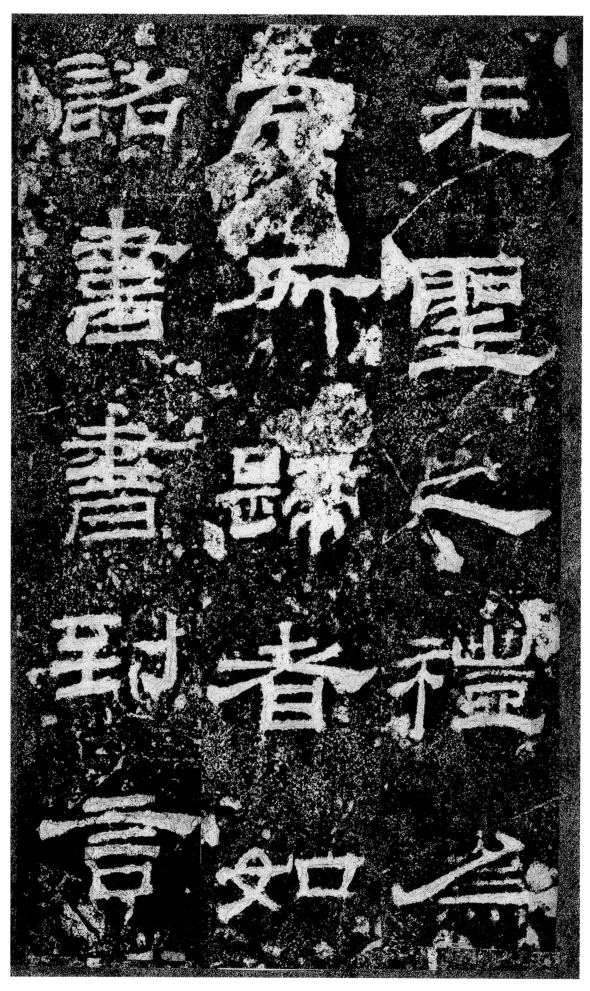

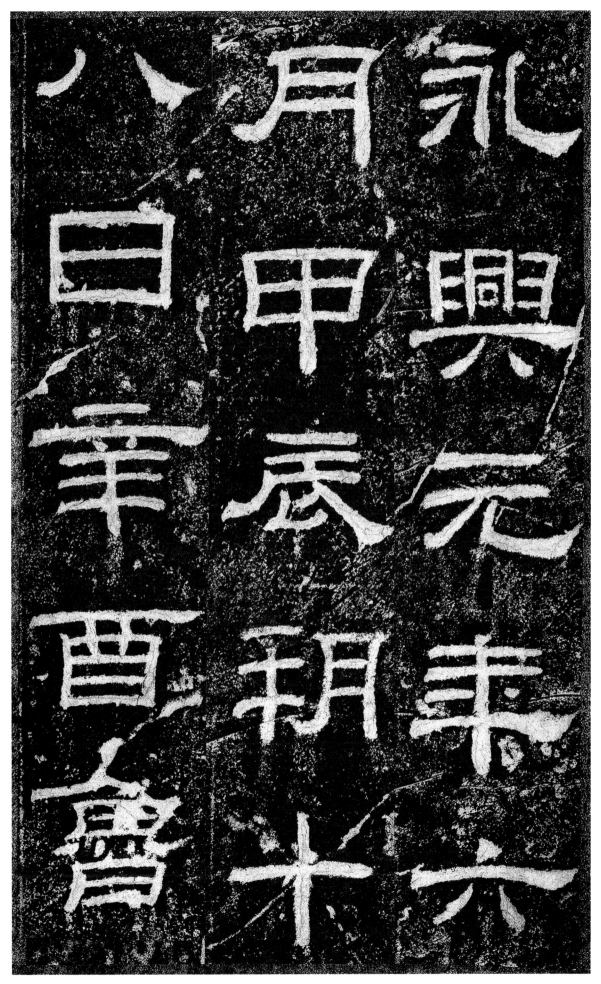

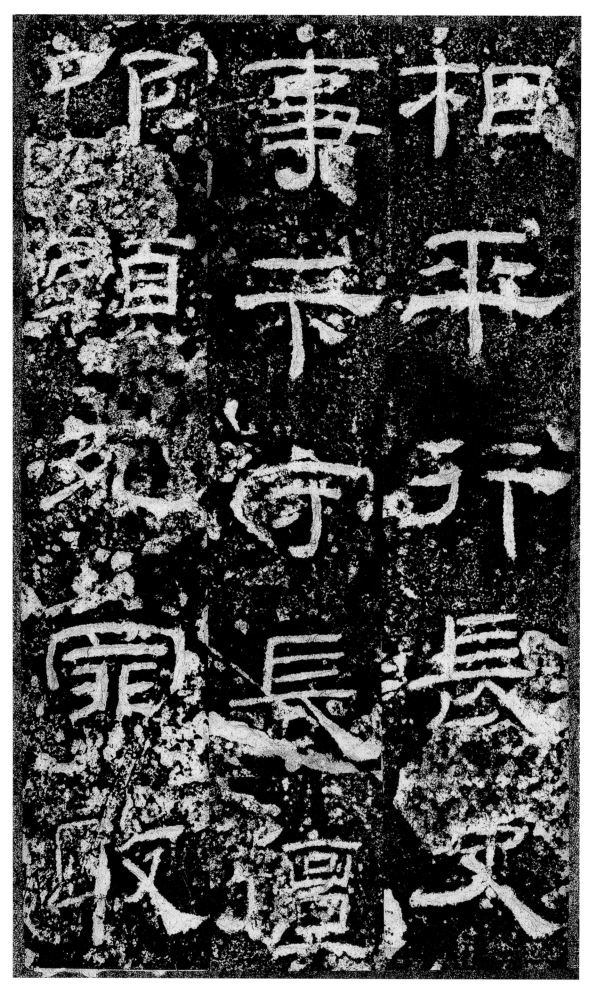

相平。行长史事。卞守长擅。叩头死罪。敢

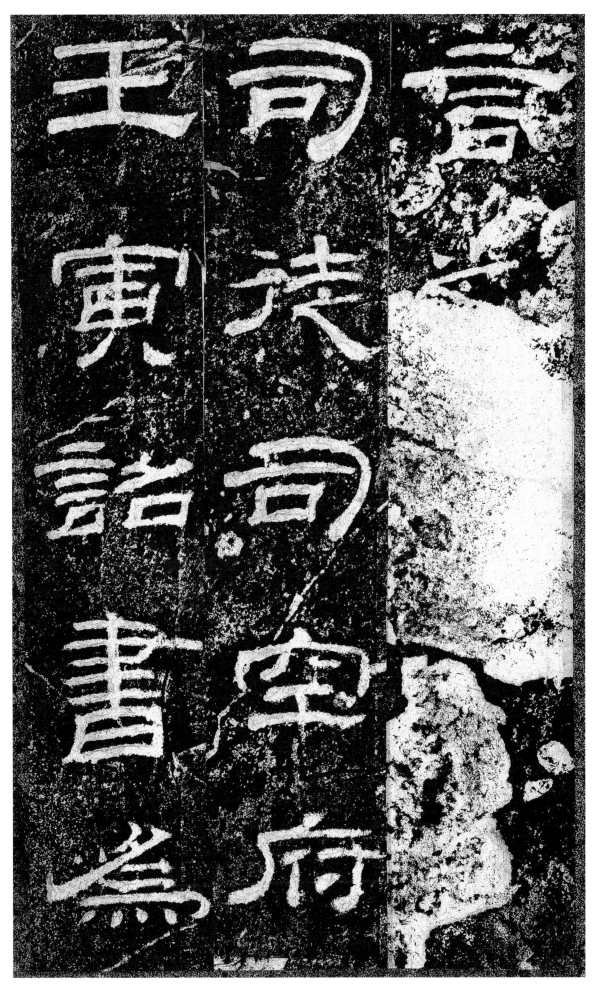

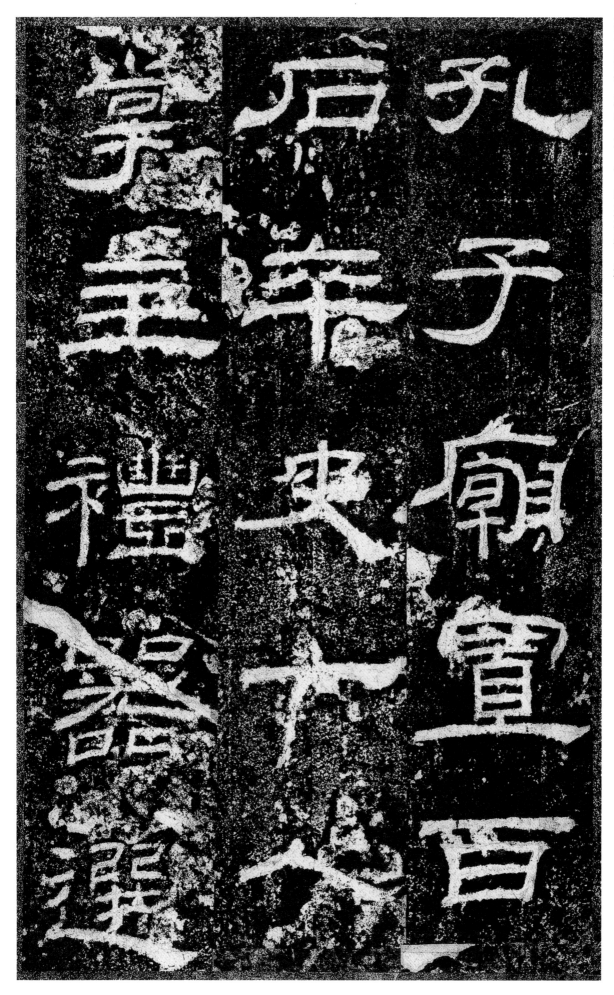

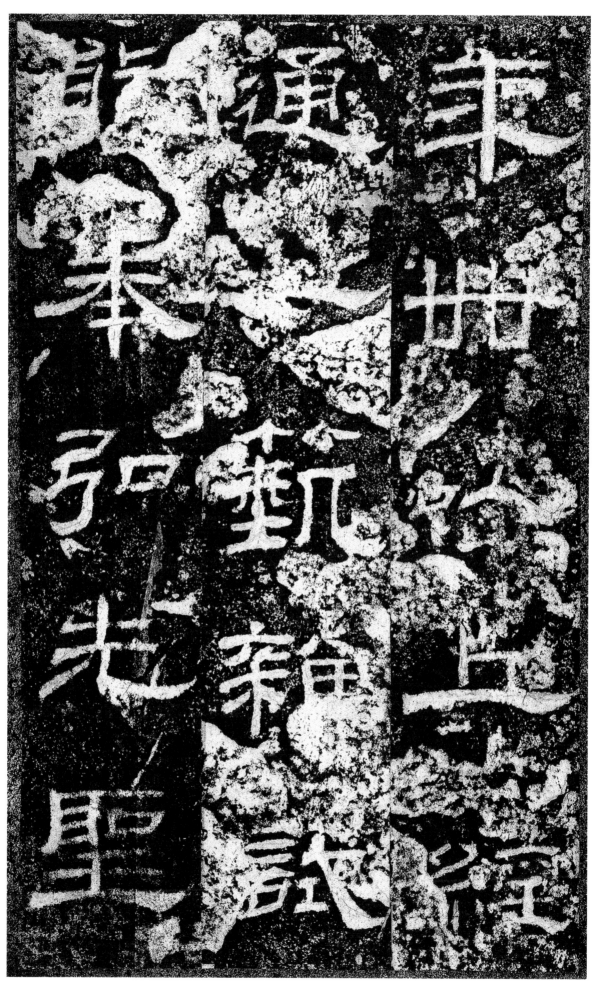

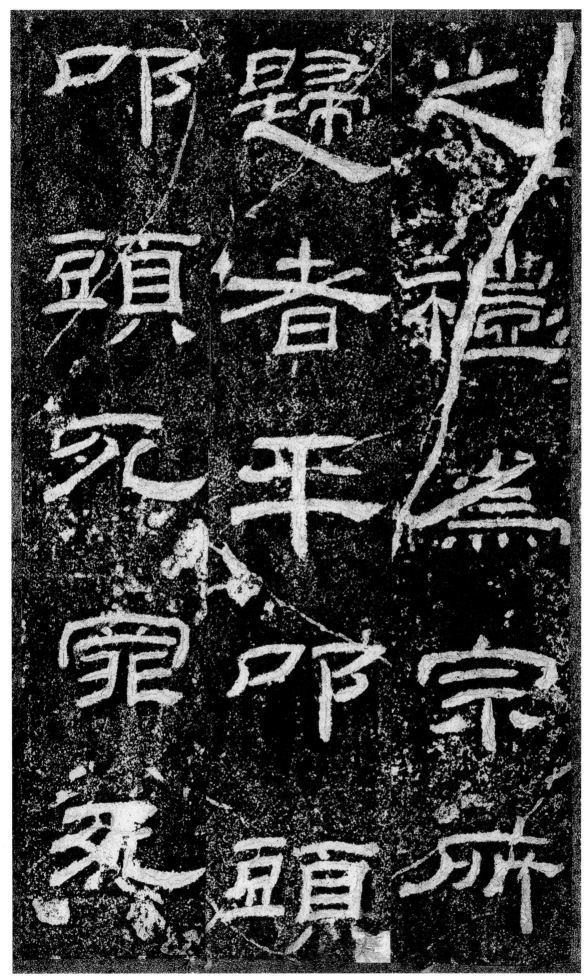

之礼。为宗所归者。平叩头叩头。死罪死

罪。谨案文书。守文学掾鲁孔龢。师孔宪。

罪

守

孔

謹書

文

龢

桑

學

陳

文

掾

魯

魯

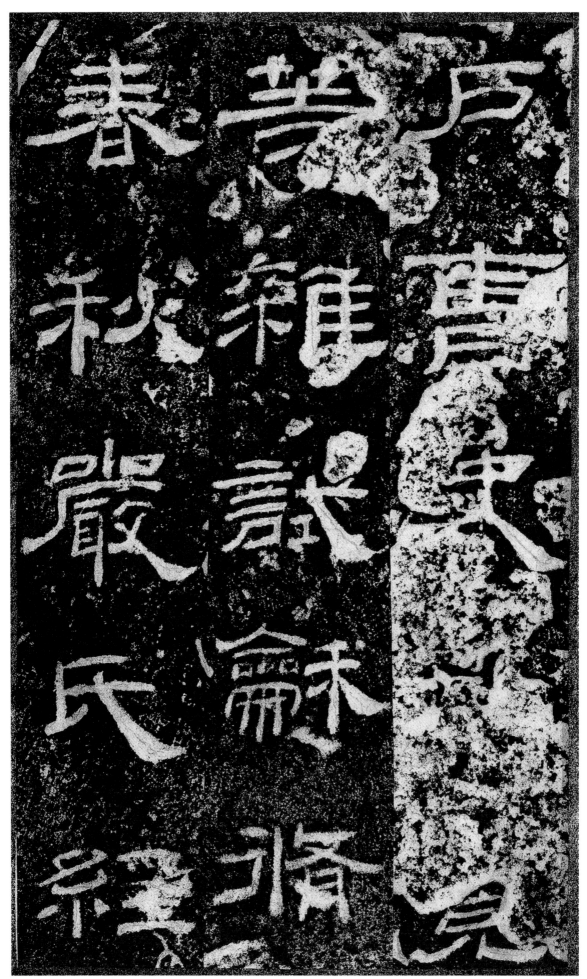

通。高第。事亲至孝。能奉先圣之礼。为宗

通 高 弟 事 親

至 孝 能 奉 志

聖 之 禮 宗

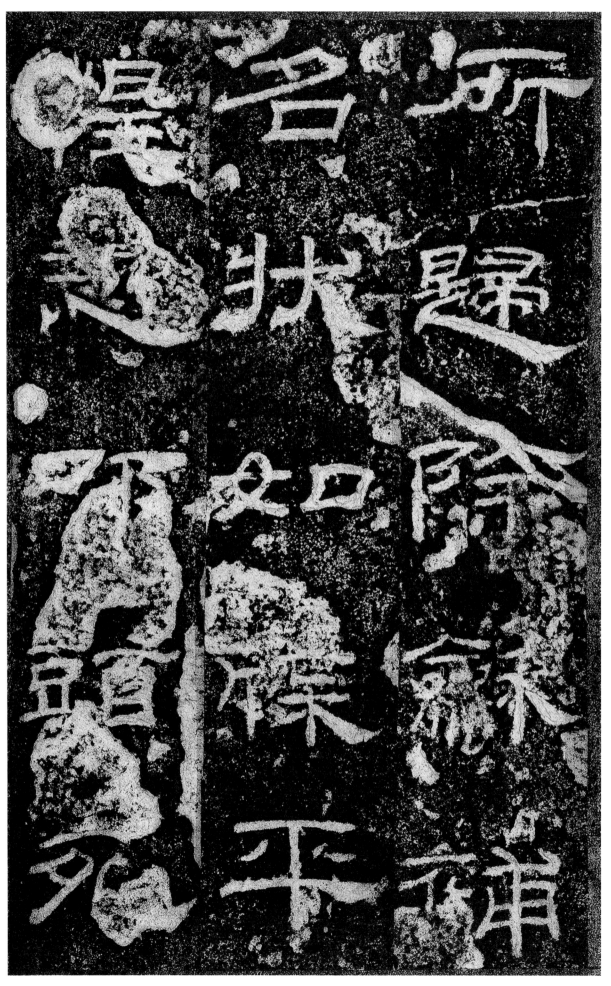

所归。除緐补名状如牒。平惶恐叩头。死

罪死罪。上司空府。赞曰。巍巍大

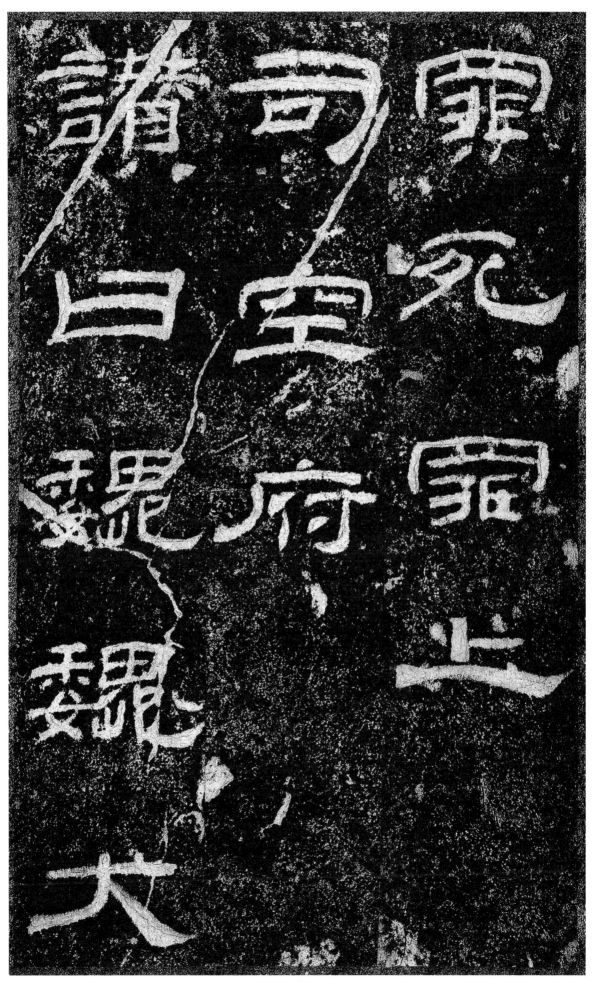

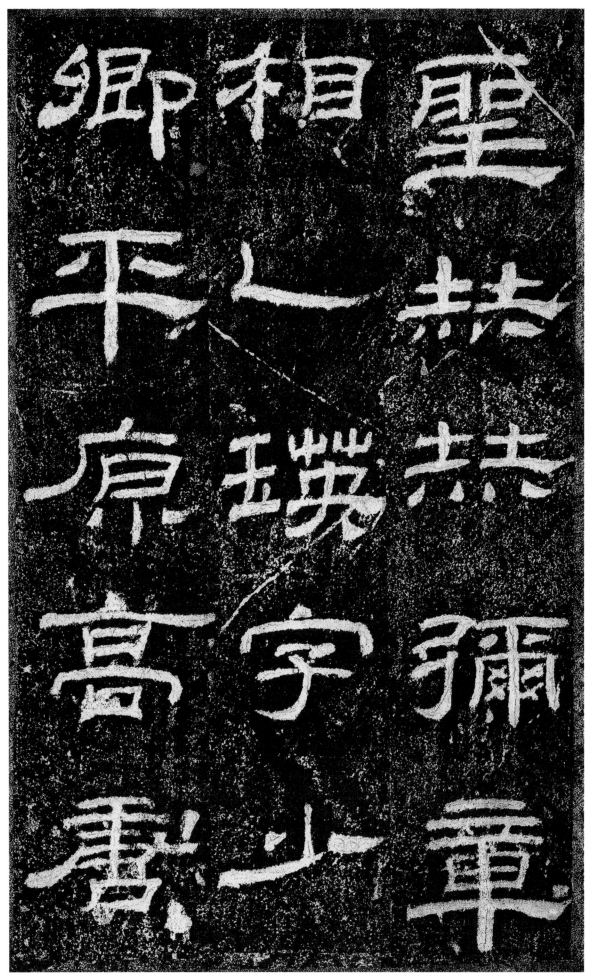

圣。赫赫弥章。相乙瑛。字少卿。平原高唐

人。令鲍叠。字文公。上党屯留人。政教稽

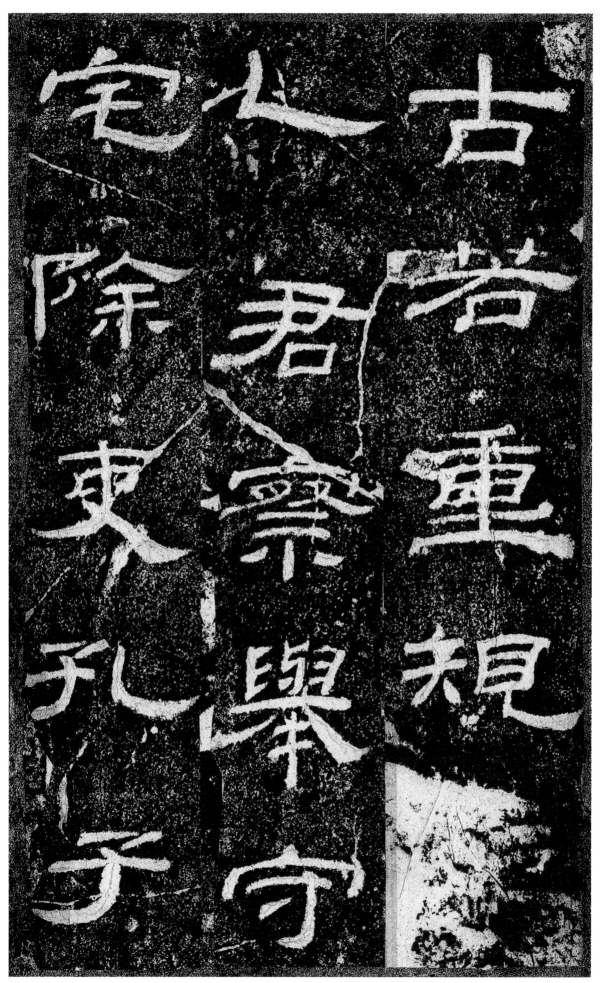

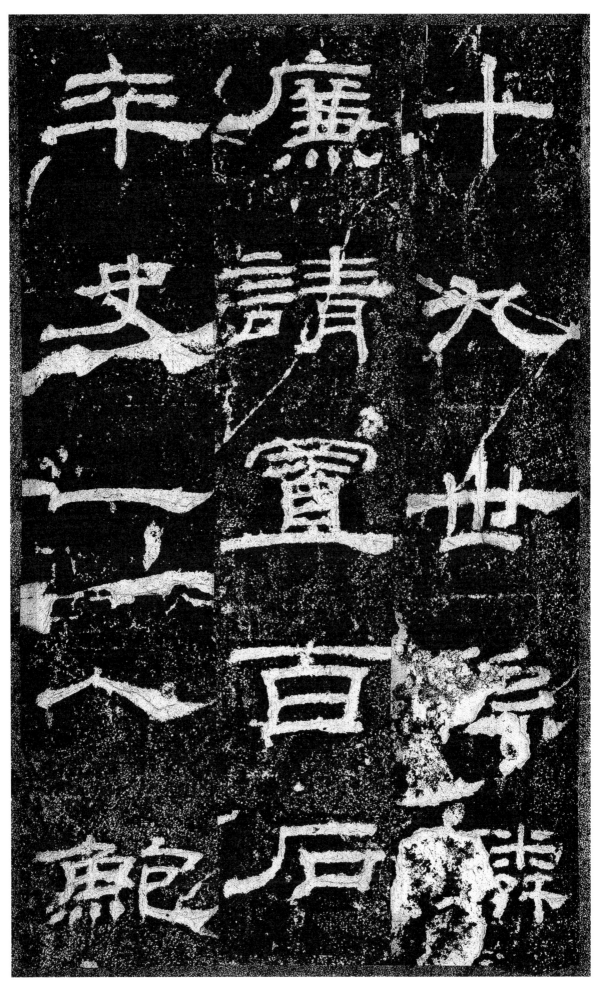

十九世孫麟廉。请置百石卒史一人。鲍

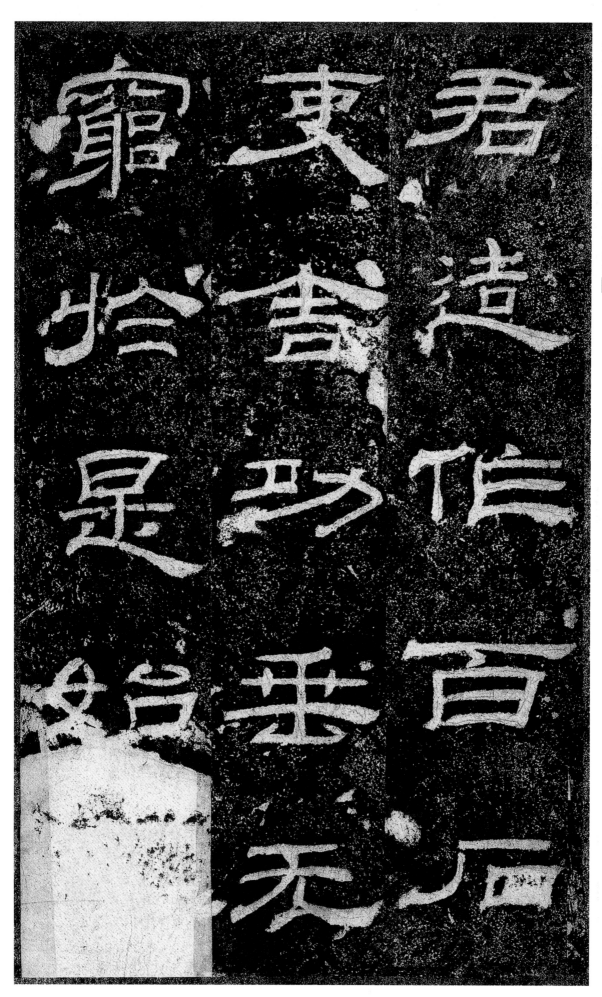

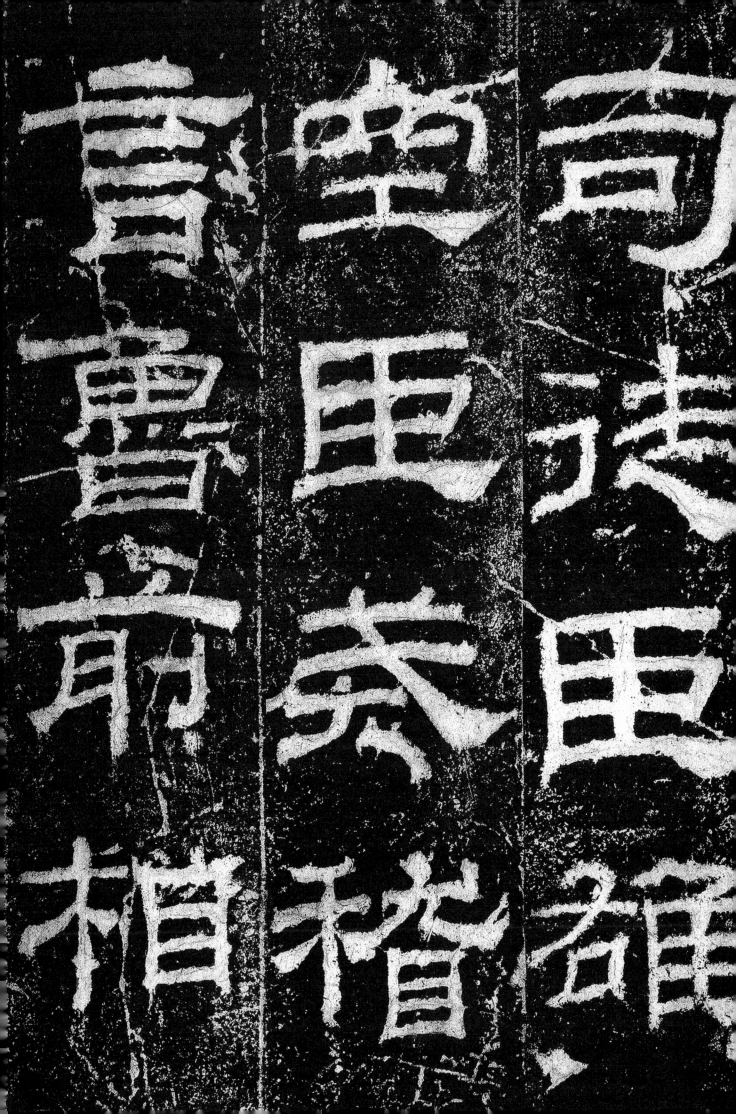

孔　　聖　　書

子　　道　　君

　　　　　　名

書　　　　　書